U0102006

中国画入门·水墨山水

余欣 著

上海书画出版社

目　录

前　言

　　中国画的传承，其实是一种程式的接续，凡山水、花鸟、人物皆有模式范本可依，以此入手，可先得其形再入其道。此为基石，高楼大厦皆由此而起。

　　中国画的学习过程往往是从临摹作开端的，就初学者而言，这是一种易把握又见效的学习方法：其一，可以较快地熟悉所绘物体的造型形象；其二，可以学习技法掌握方法。由此，此举对日后的进一步深入学习大有裨益。

　　学习方法既已确定，范本的选择亦不可随意而为，虽历代有不少精品佳构，然初学者并不易把握，究其原因，皆由于不明作画的先后顺序而不得要领。鉴于此，本社选编了这套《中国画入门》丛书，每一册以一个题材为主，解析一种技法，由简入繁，由浅入深，由局部到整体分成若干个教程，循序渐进。一则可使初学者一步一步地熟悉技法，掌握技法，二则可以举一反三，触类旁通，达到更高境界。

　　这套书的作者都是在各自的领域里有所建树的名画家，他们从事创作，对教育也颇有心得，以他们的经验和富于表现力的技法演示以及科学的教学设计与安排，读者一定会从中受益的。

　　本册为《中国画入门·水墨山水》。为便于广大初学者掌握表现水墨山水的绘画技巧，本书以写意画法作为入手，采用步骤图的形式，详尽地介绍了表现程序和技法手段。

　　在学习过程中，初学者除了按书中的要求练习外，更应多多地深入生活，做一些必要的写生，以利于增强理解，将对象表现得更生动自然，更艺术化。

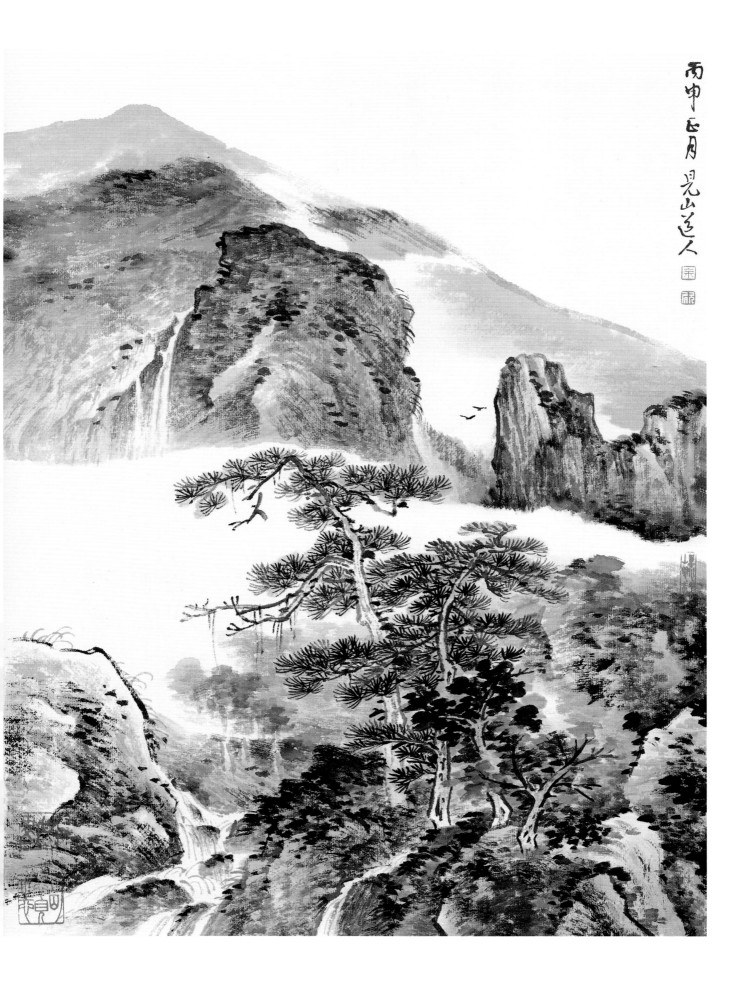

丙申正月　見山道人

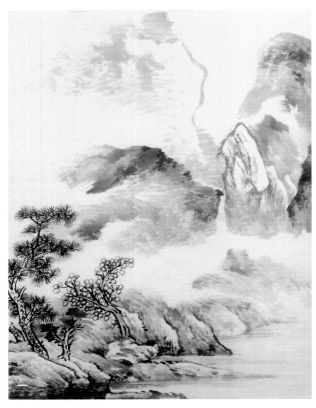

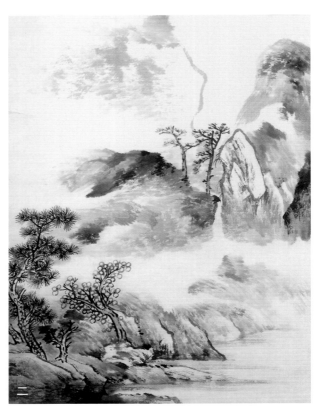

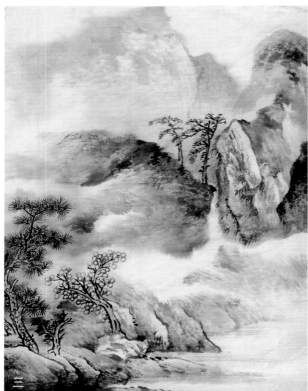

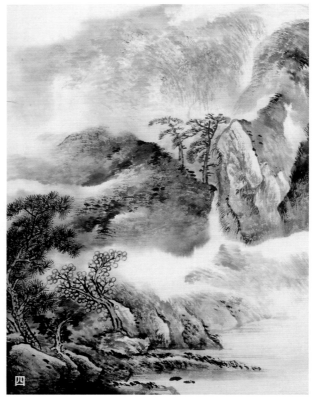

溪山烟霭

一、用水墨画山水，须刻意于水墨的尽情表现。画前先考虑好画面的章法布局及山石的结构搭配，完成初步的铺陈。

二、树木之间要有前后呼应，补画中景位置的树木。

三、作进一步的烘染，调整山、石、树、云的整体关系。

四、用较深的墨作苔点，此举既可表现山石上附生的植物，也有醒目的作用。

五、落款、钤印。

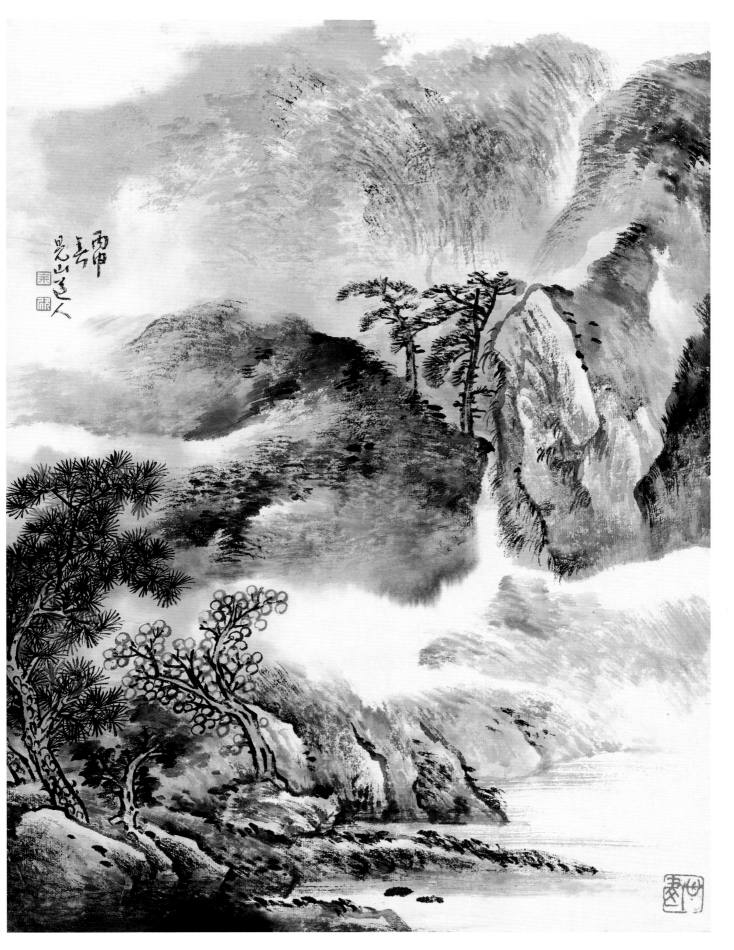

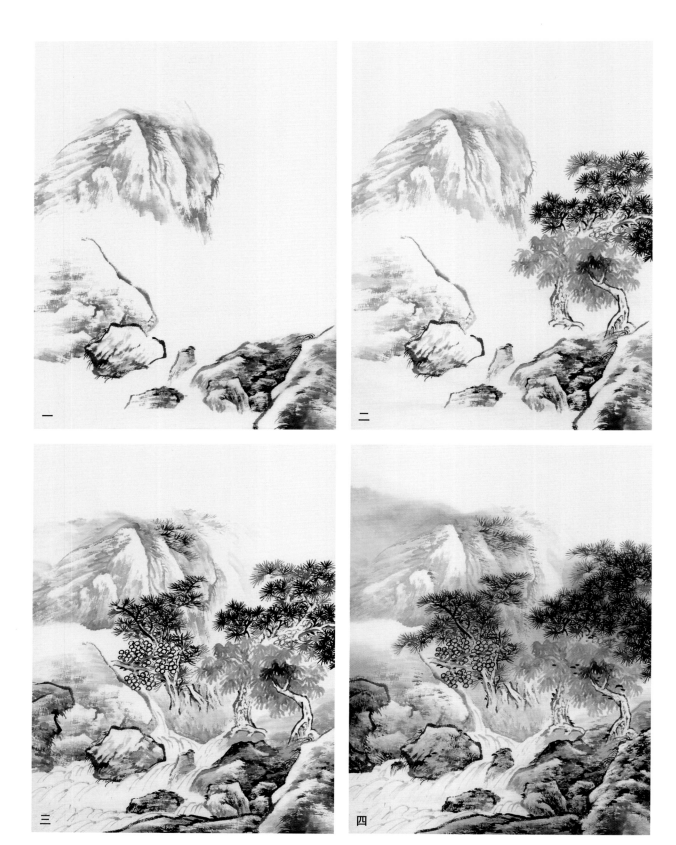

山涧潺潺

一、画一幅带有溪流的山水画时，山石的布局要考虑预留出溪流的位置。

二、依山石的起伏及画面的轻重组合，在合适的位置上补以树木。

三、视画面需要，增补树木，进一步具体勾勒、烘染山石，落实山石与溪流的相互关系，并以淡墨线条勾出水流的动势走向。

四、山石之上作苔点，并进一步作整体的调整。

五、落款、钤印。

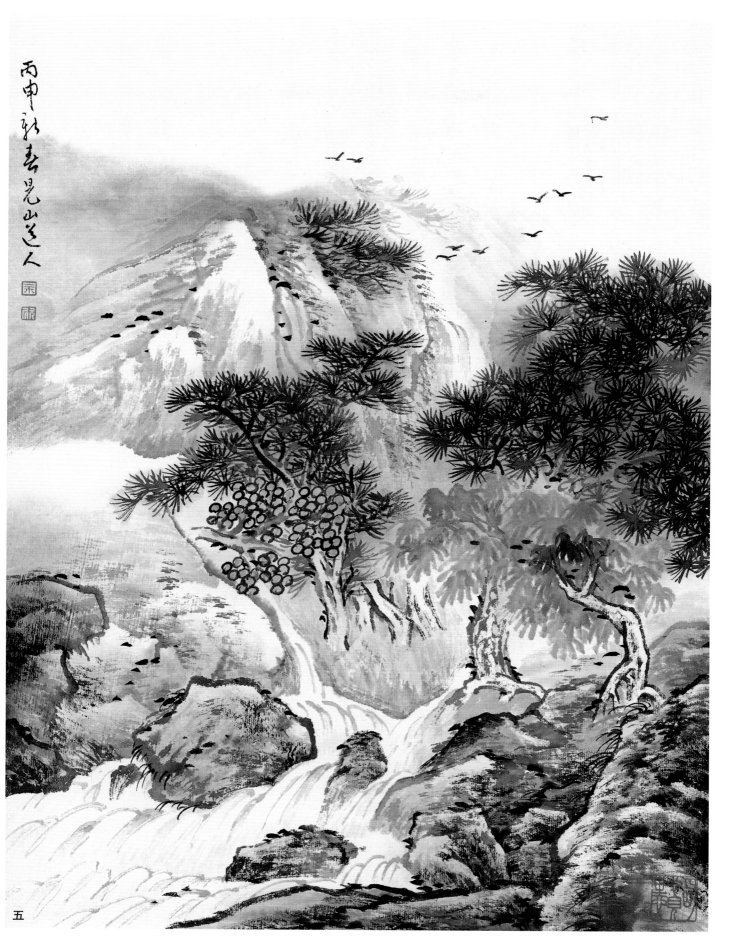

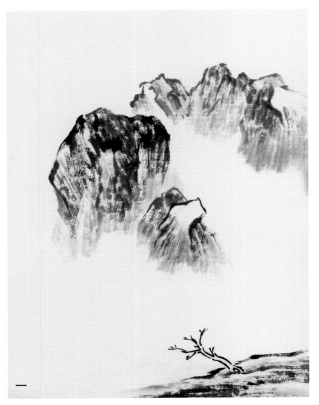

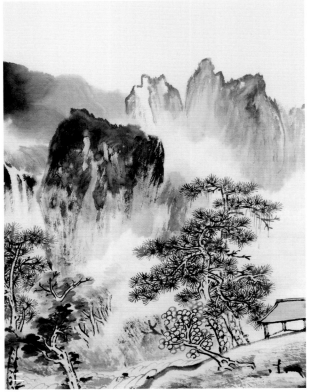

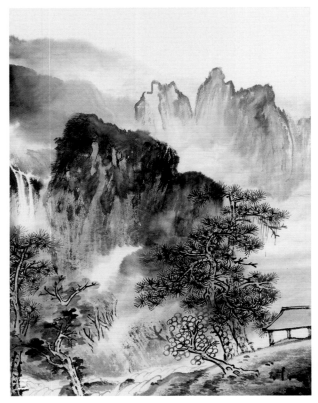

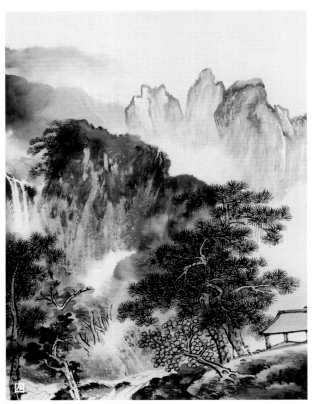

松风飞瀑

一、此幅为前树后山的山水画。先布置山石的位置，注意前后关系，山石的下端要虚一些。

二、补以树木。树木的用墨可较深一些。烘染山石并补远山及泉瀑。

三、进一步烘染山体，使之产生画面的整体效果。

四、点苔及作细部调整。

五、落款、钤印。

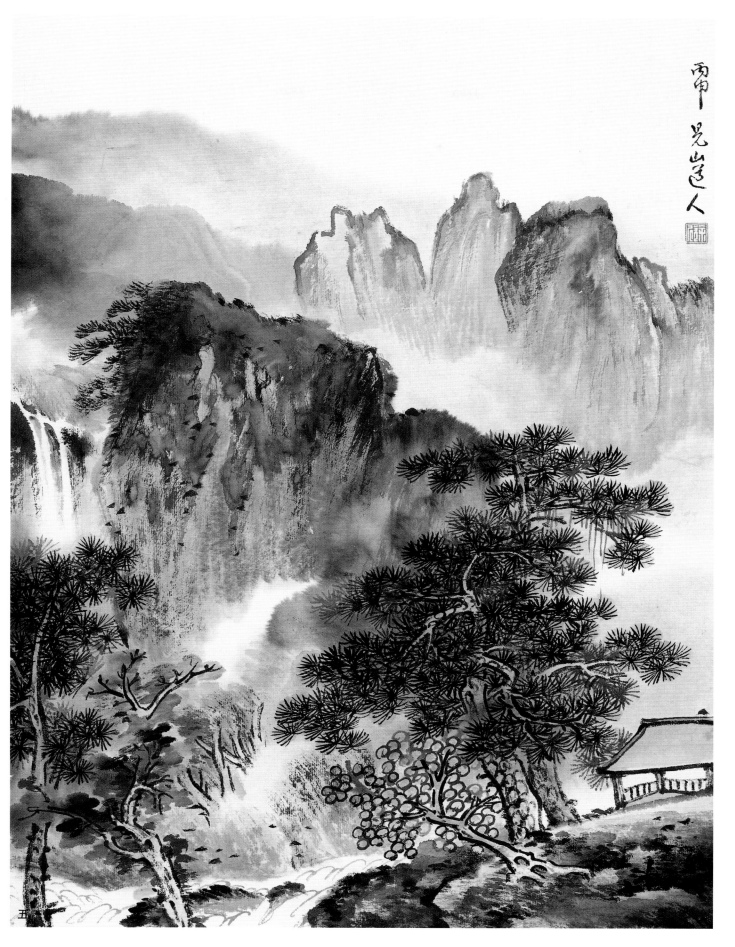

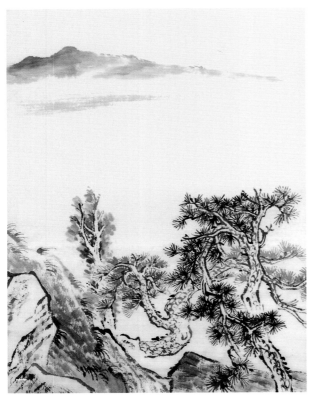
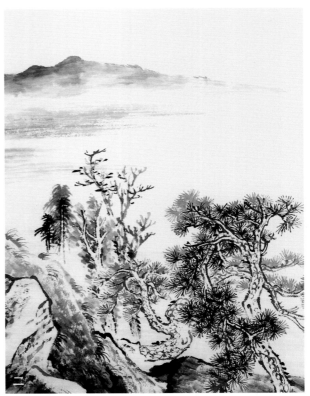
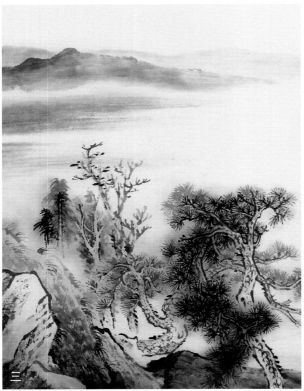
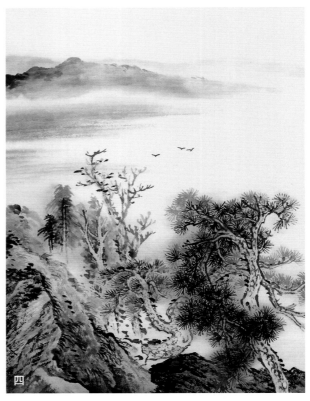

烟江水涧

一、此幅系平远山水，除了要表现出远近景的关系外，还需表现出烟江浩淼的秀美景色。先画出近景中的山石树木，再补出远山。

二、调整补充近景的山石树木，并勾出少许水波纹。

三、用淡墨烘染山石林木及江水，并补画更远些的远山，使之产生丰富的层次。

四、作点苔及细部刻画，并补画飞鸟。

五、落款、钤印。

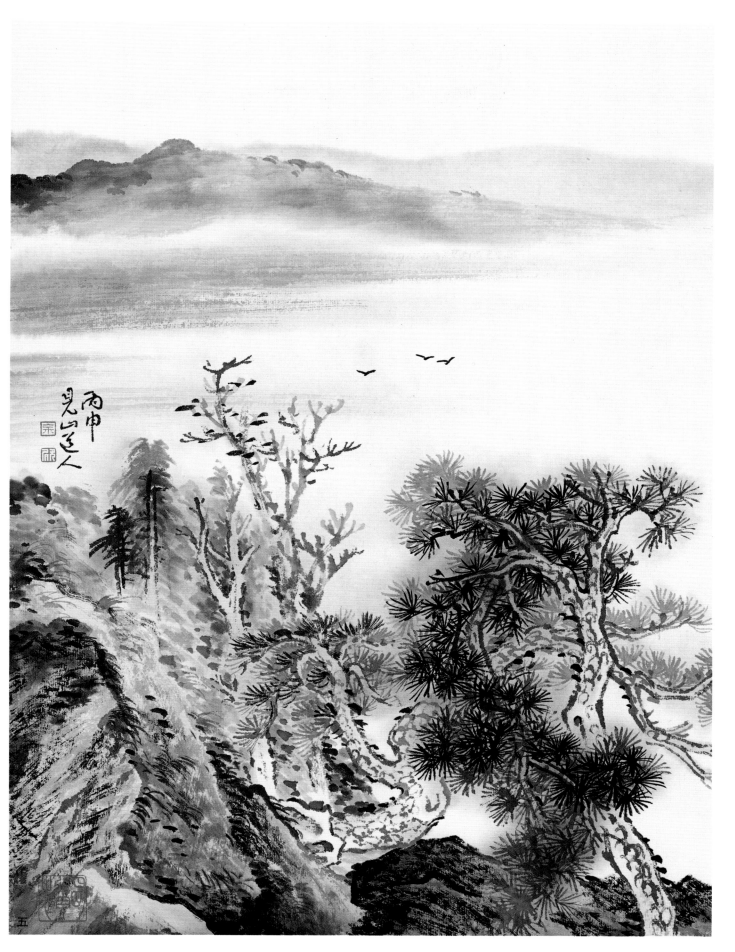

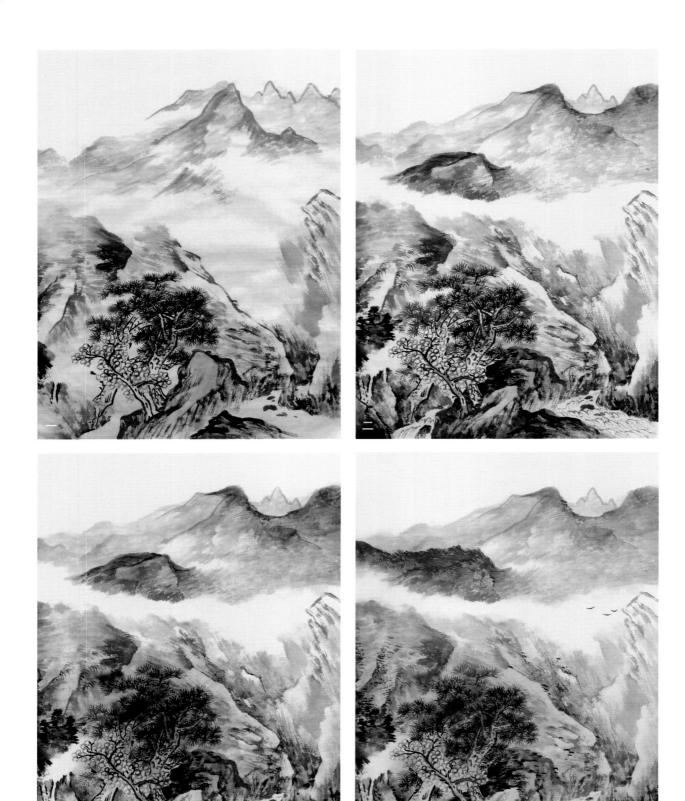

涧出深山

一、此幅内容比较复杂，是树、石、云、水的组合图。画前应考虑周全，预留出云、水在画面中的适当位置。

二、点乱勾勒山石，调整山石形态，强调云雾轻柔缥缈的质感及溪涧的流动走向。

三、作进一步的烘染调整，使之整体协调。

四、补以鸟雀，活泼画面。

五、落款、钤印。

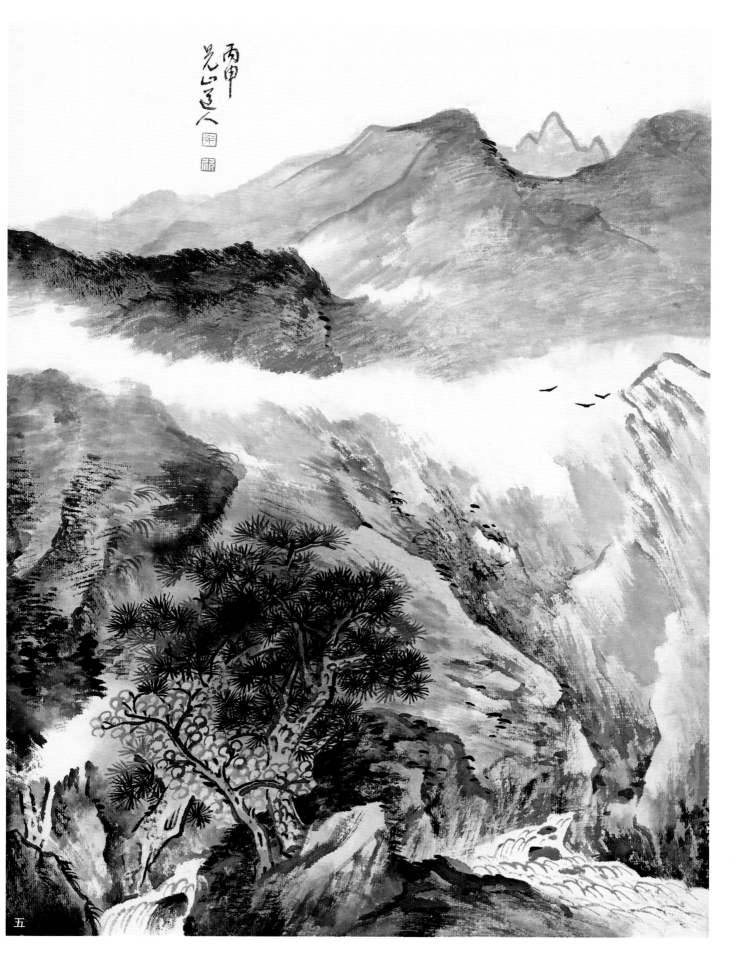

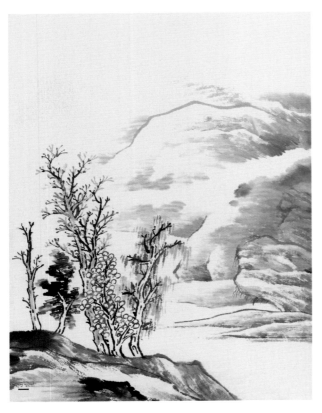

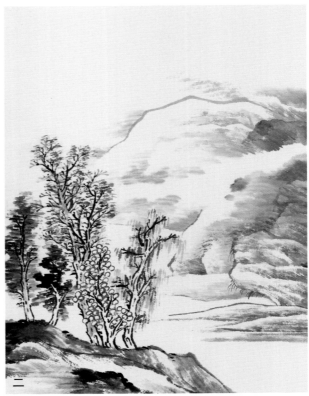

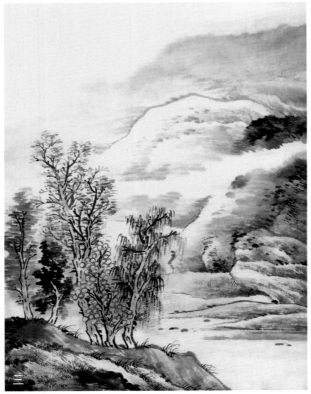

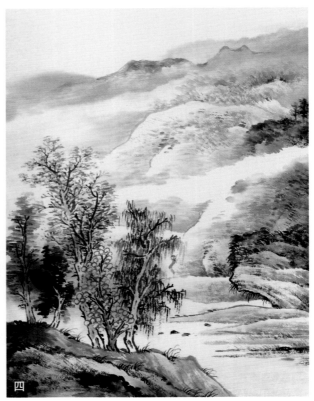

秋山云霭

一、画溪山图，主要表现溪涧两岸之景观，先布置近景的树石，再画对岸的山石峰峦。

二、视画面需要，补充近景中的树石。

三、用淡墨作烘染，补画远山，调整整体关系。

四、作点苔及细部刻画调整。

五、落款、钤印。

14

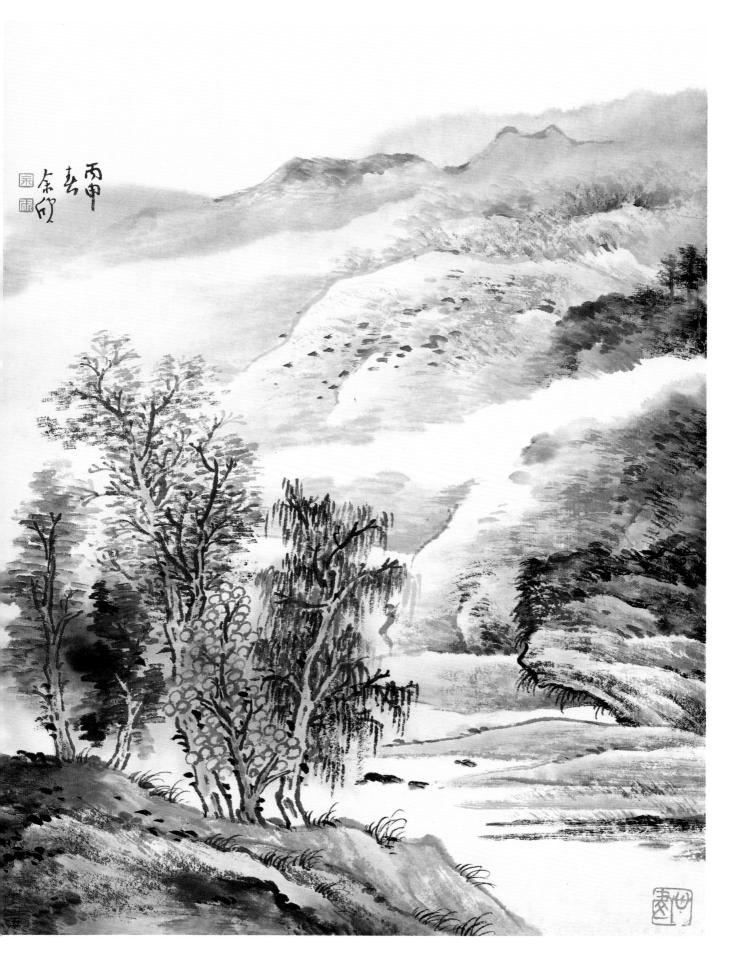

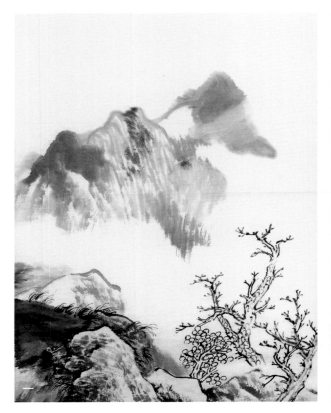

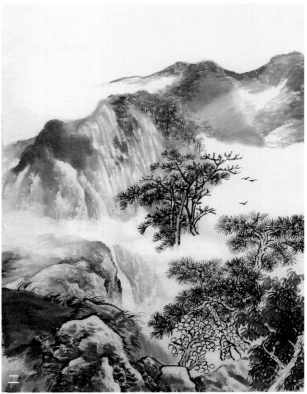

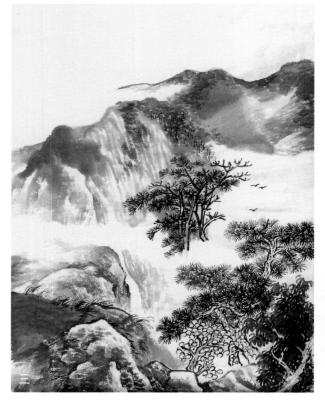

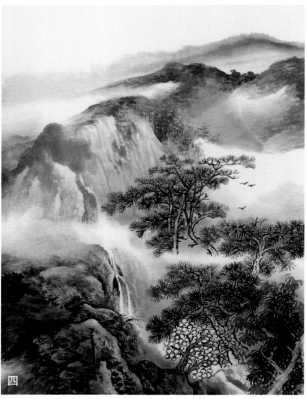

云山幽深

一、本图有飞瀑与流云，布局时候须注意预留位置。先画出大致的山石关系及林木的位置。

二、补画林木，完成林木干、叶造型，补山石，并留出飞瀑位置，补出远山。

三、作进一步的烘染调整，使之产生整体效果。

四、作细节方面的补充，使之完整。

五、落款、钤印。

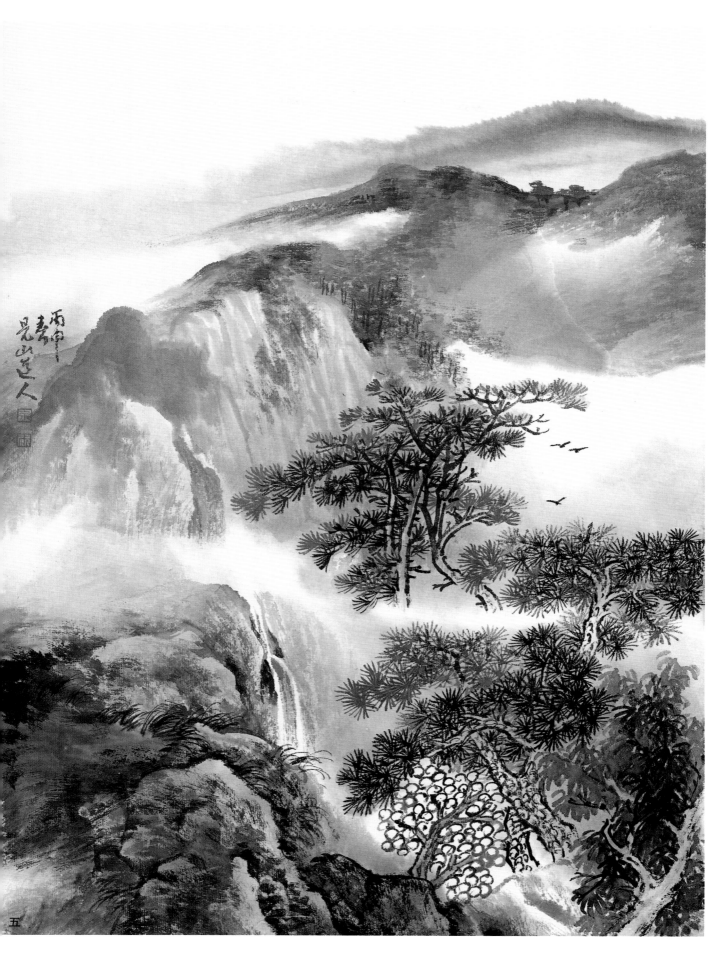

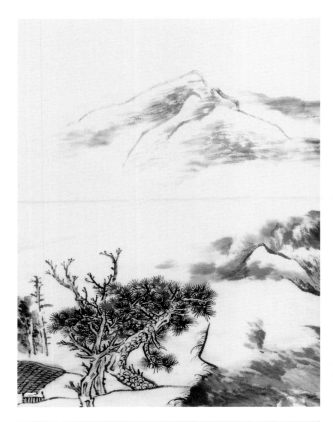
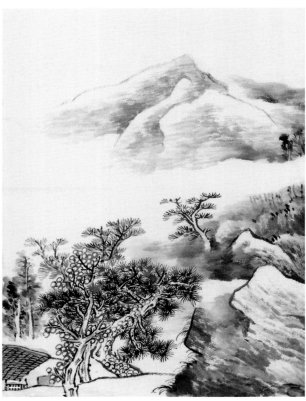
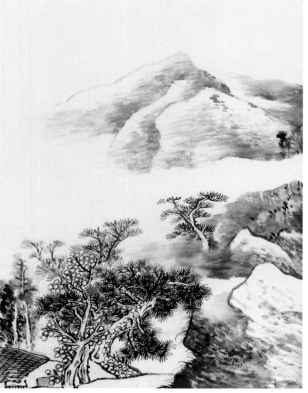
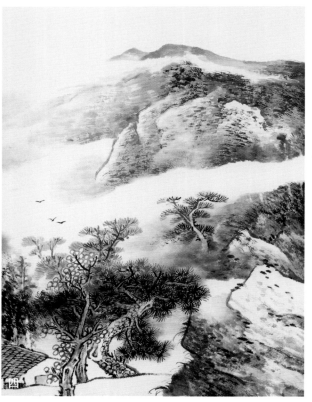

山居图

一、本图有流云，须预留位置，画时应先近后远。

二、完成林木的布局并加强山石的立体效果。

三、进一步点皴烘染，调整相互关系，使之厚实整体。

四、点苔，烘染，强调流云的动感。

五、落款、钤印。

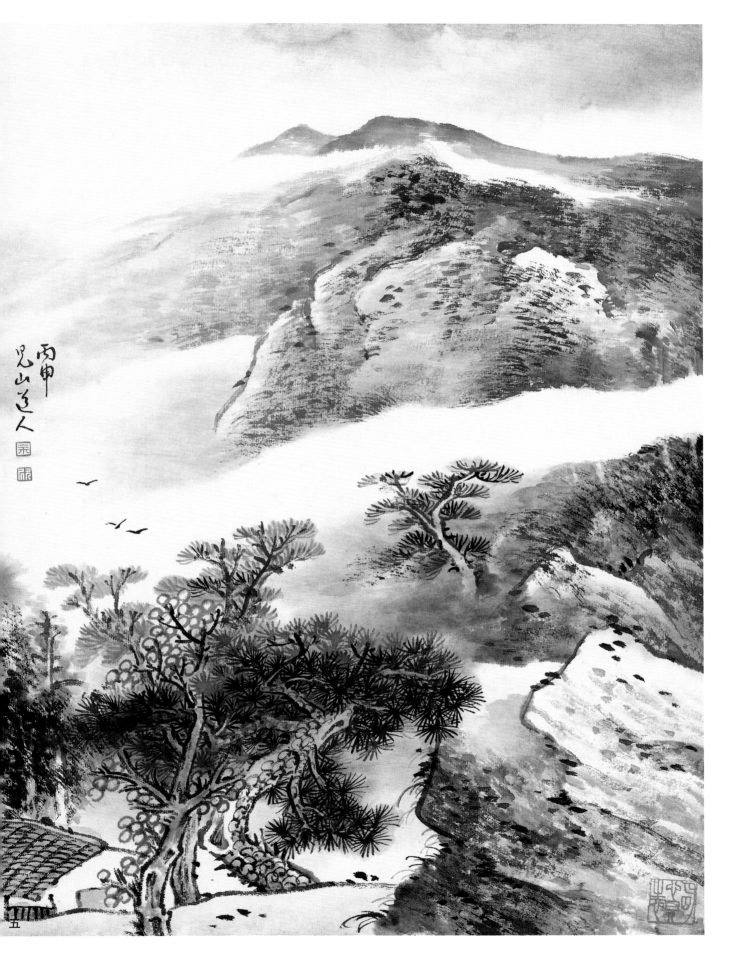

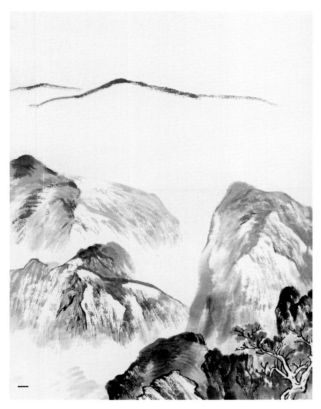

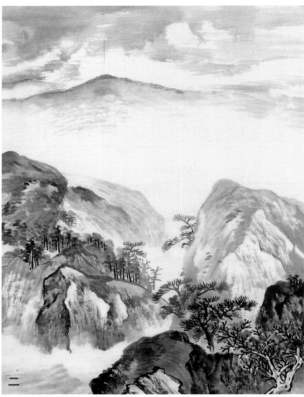

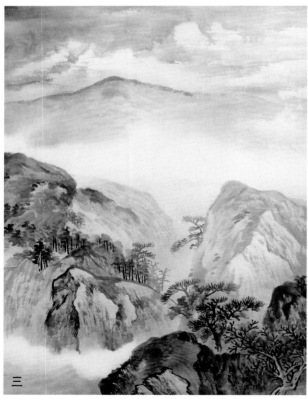

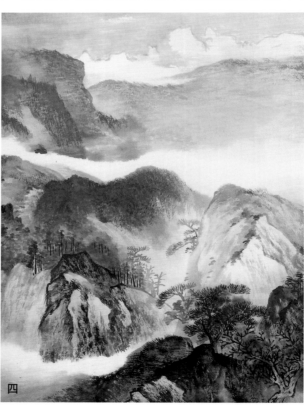

暮色

一、是图写暮色，须强调氛围，先布置近、中景的山石峰峦，注意深浅与大小比例。

二、勾画远山，并以有变化的淡墨烘染天空。

三、烘染山体，使之厚实。

四、调整山体布局，强调流云的走势动向。

五、落款、钤印。

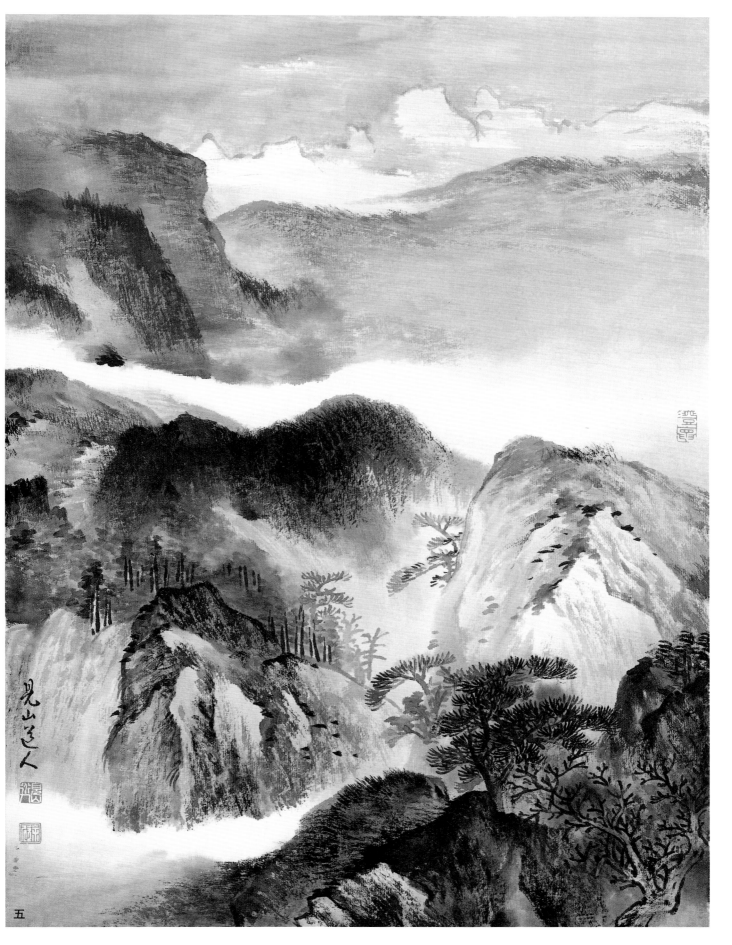

見山道人

五

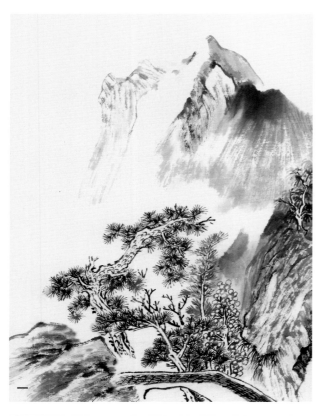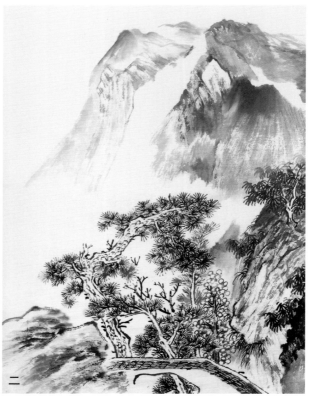

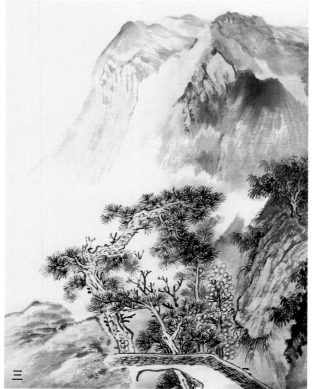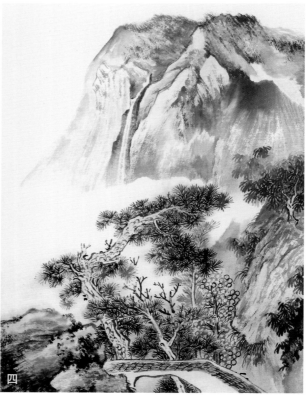

松风飞泉

一、是为松风飞泉图，画时要注意古松的造型姿态。

二、布局大致完成后，视需要补树木，加远山。

三、烘染山体，完成飞泉的布置。

四、作细部刻画，使之更臻完美。

五、落款、钤印。

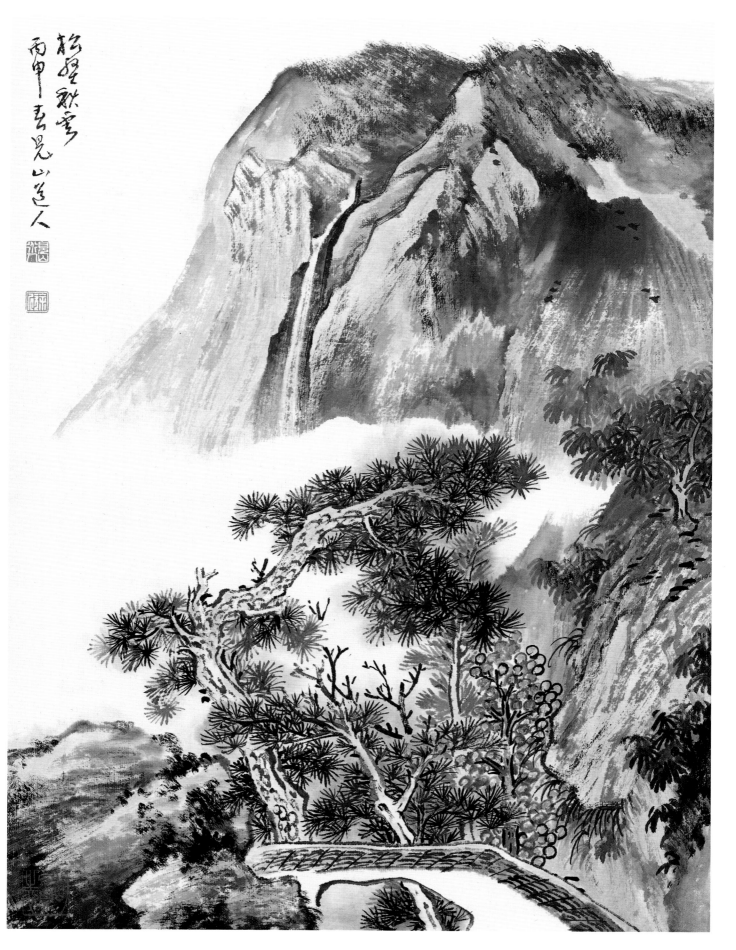

23

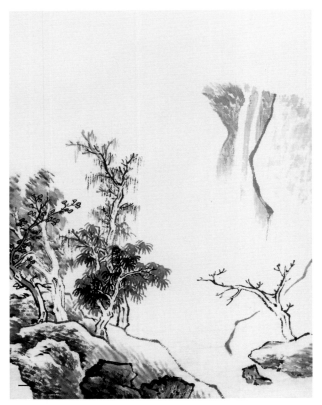 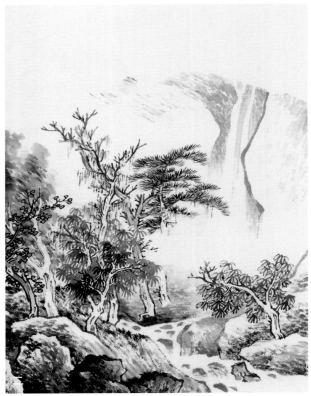

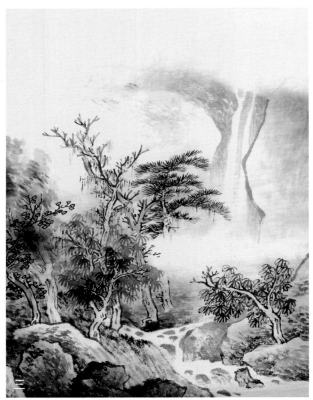 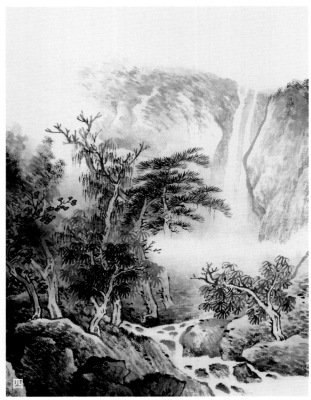

秋林响泉

一、是图为小景，先作大致的布局，注意相互关系及各自的位置。

二、布置溪中裸露之石，溪水大致以留白法为之。

三、作烘染，使之饱满。

四、作点苔及细部刻画，完整画面。

五、落款、钤印。

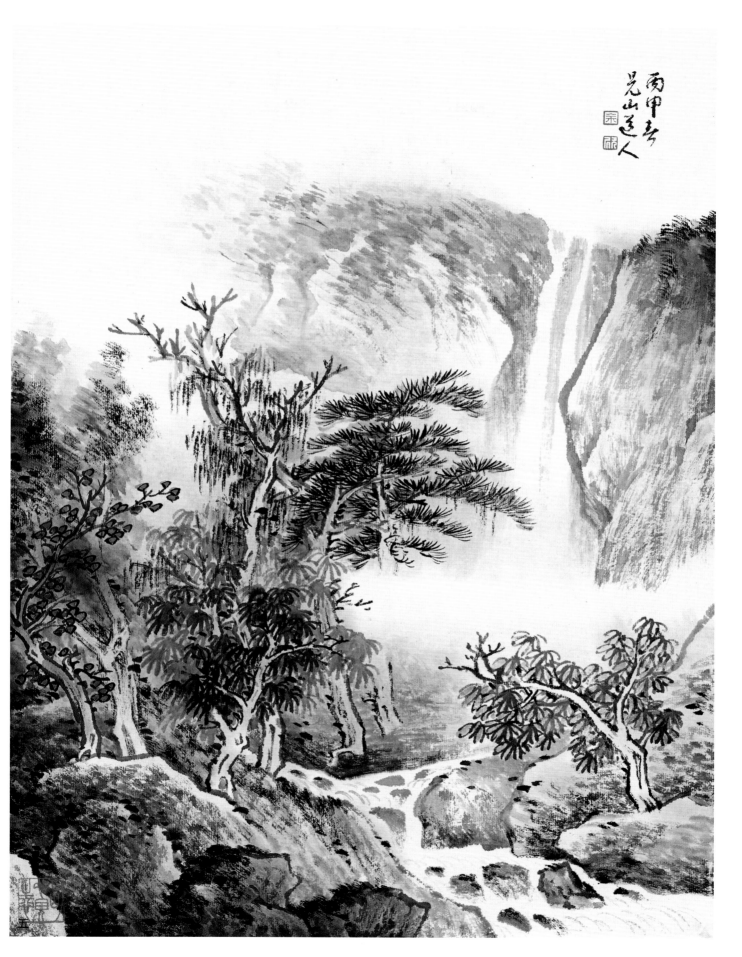

25

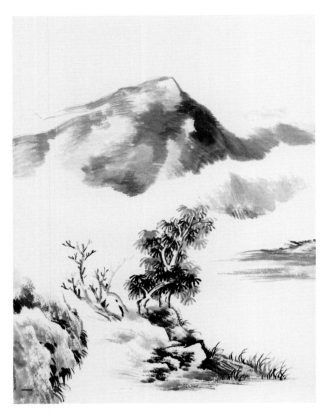

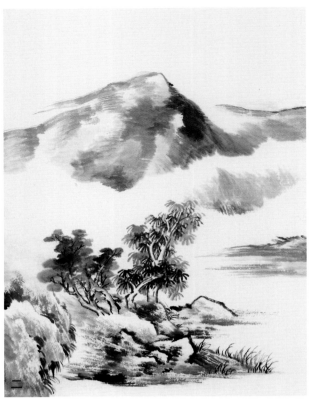

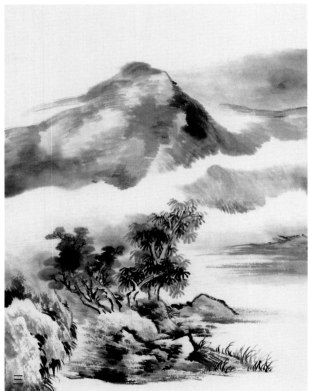

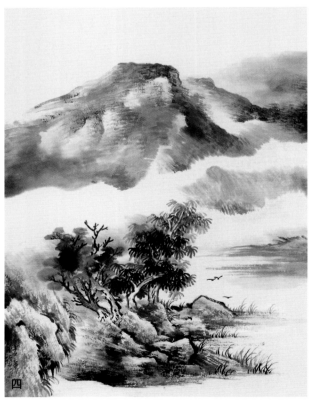

雨山图

一、此幅为雨山图，山体均以横点为之。画时须注意浓淡并用，使之产生活泼生动的效果。

二、基本布局完成后，加强前景的局部刻画。

三、烘染，强调云雾走向与动感，并加远山。

四、用较深的墨在山体上作局部横点，使之醒目并产生变化。点苔，补草及鸟雀。

五、落款、钤印。

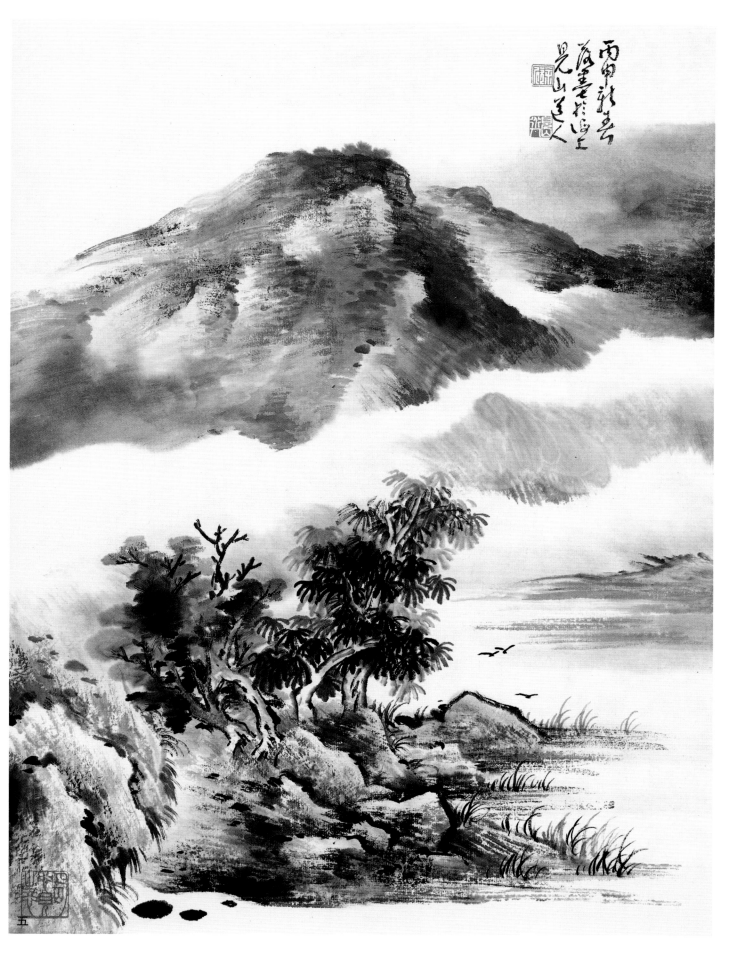

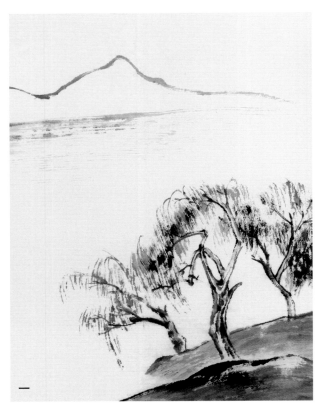

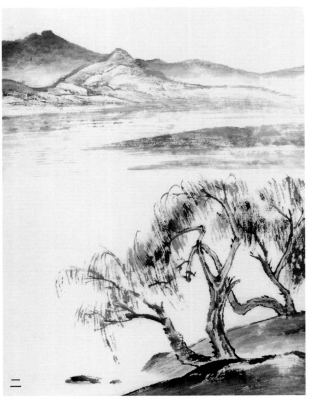

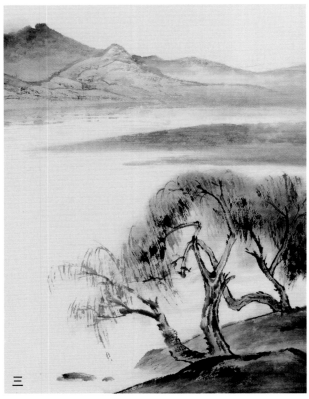

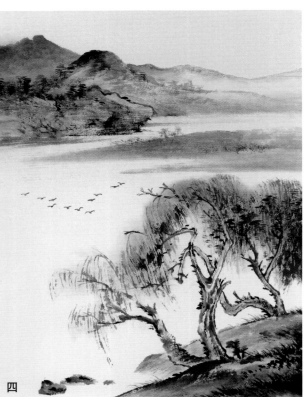

阔水烟柳

一、作柳岸图，先画柳，再补远近景，须注意柳树姿态，画出特征来。

二、补远景之山及滩涂。

三、烘染远山及柳树。

四、完整远山造型及点苔，补飞鸟等。

五、落款、钤印。

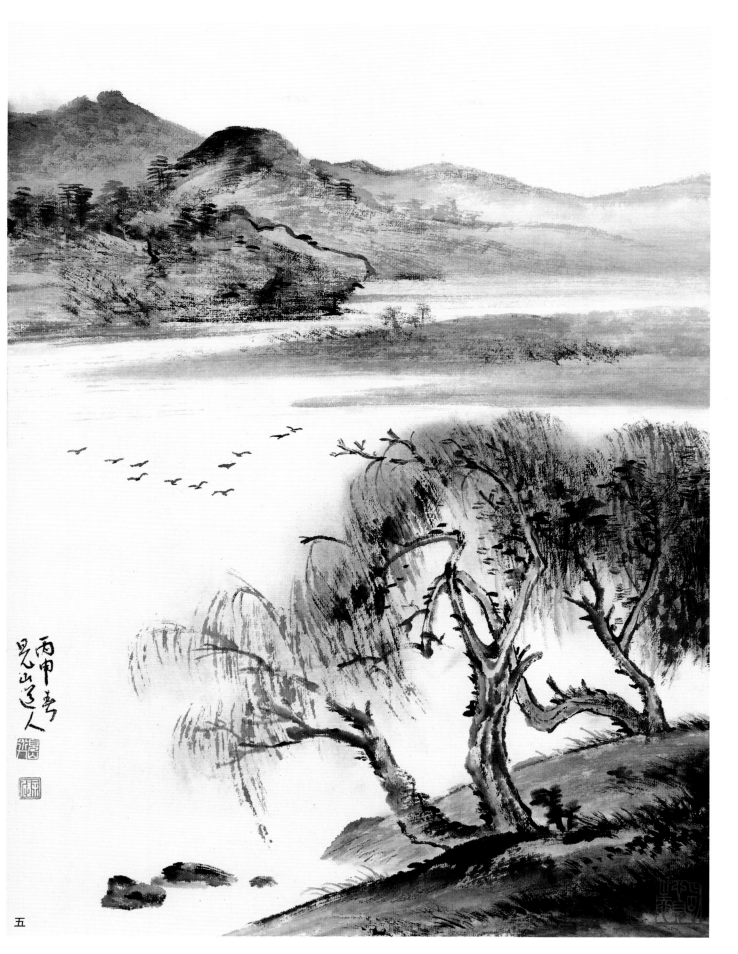

五

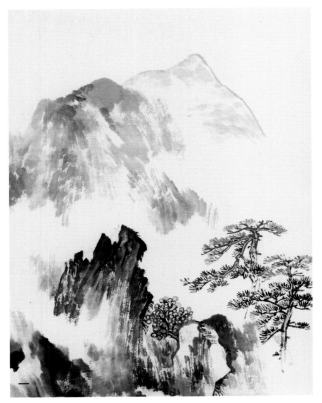 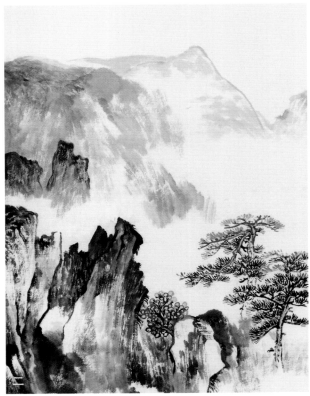

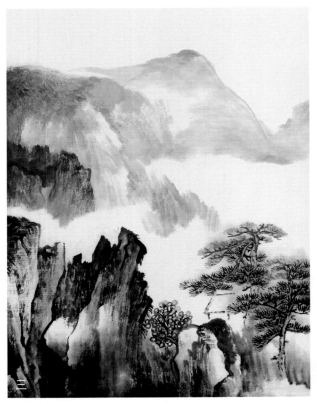 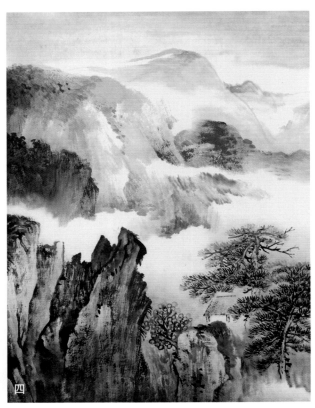

深山结庐

一、作松风图，山势要险峻，松、云并举，要有动势。

二、在前一步的基础上完成整体布局。

三、烘染，强调云雾的动势。

四、进一步调整，补画必要的山峦及作天空的烘染，使之生动自然。

五、落款、钤印。

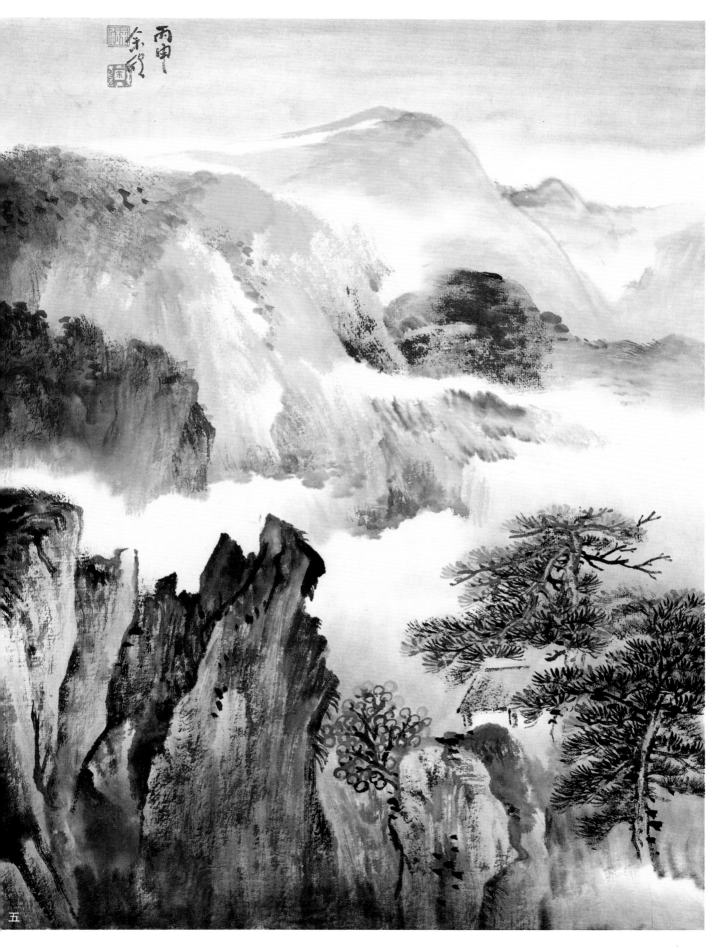

五

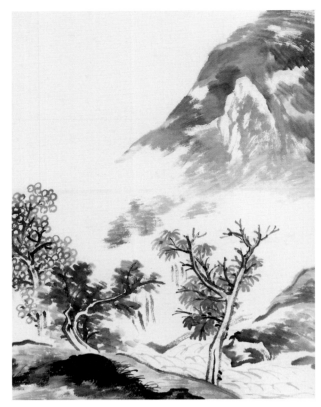

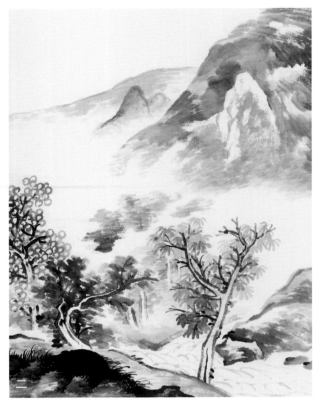

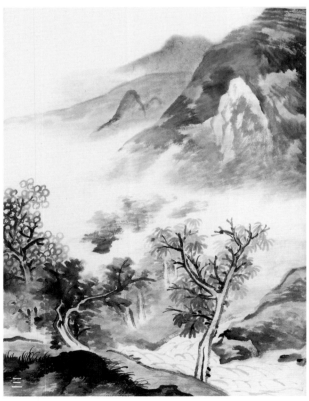

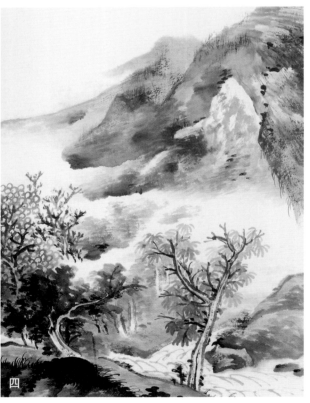

相逢树色中

一、作山水画往往总是要补些溪流，动静结合画面便可以生动。

二、完成上一步的基本布局后，补出远山，使之层次丰富。

三、烘染调整，强调整体效果。

四、点苔并作细部刻画。

五、落款、钤印。

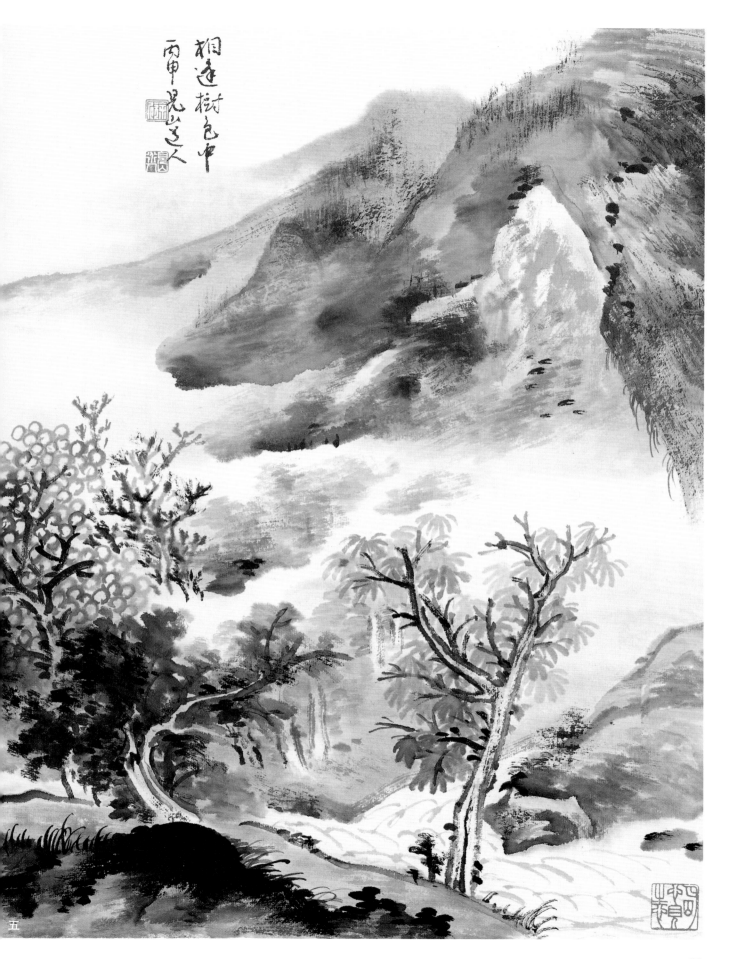

五

33

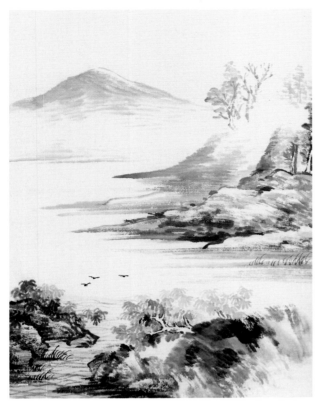

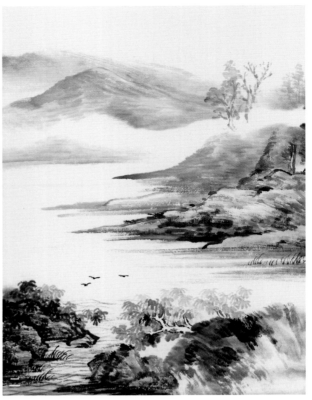

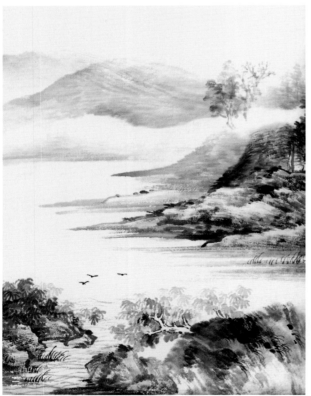

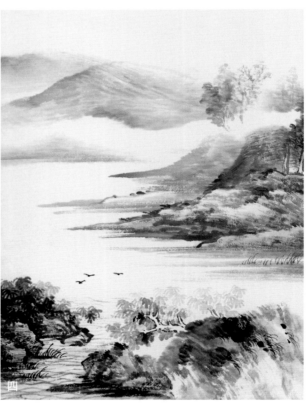

烟江叠嶂

一、传统绘画中常有这样的图式，很美。布局时须注意远近关系及大小比例。

二、在前一步的基础上加画远处的山，要虚淡些。

三、构图布局中如有不妥之处，可稍作修正。烘染水面，整体调整。

四、点苔，并作细部刻画。

五、落款、钤印。

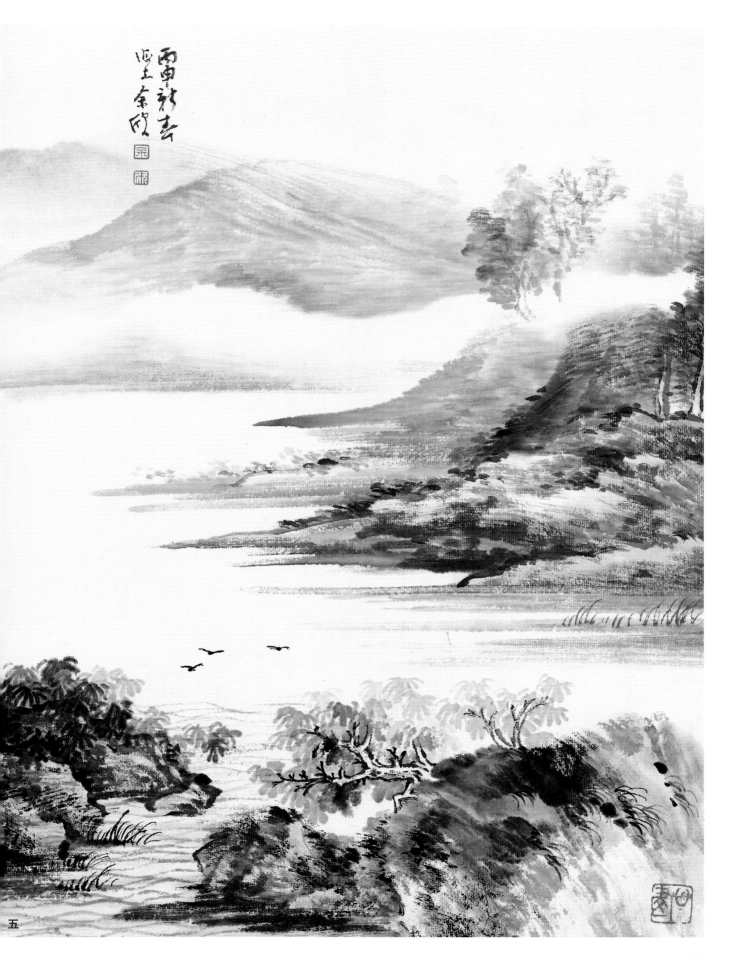

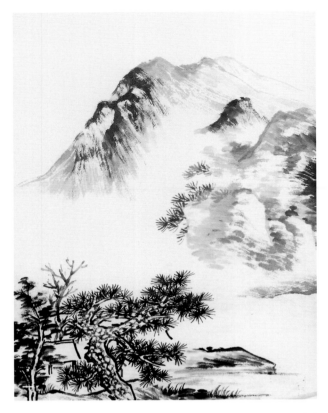
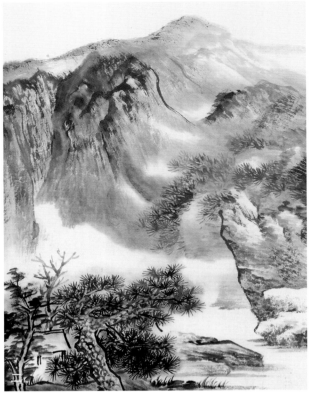
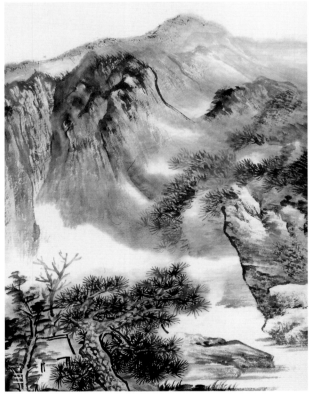
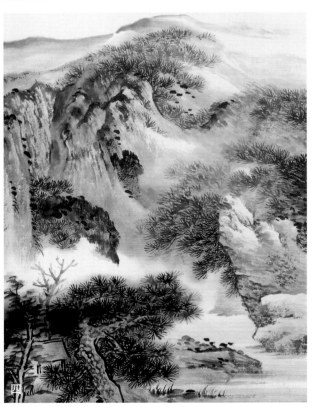

松溪隐居

一、画松溪图，可将松树作适当的夸张，画面可以松为主。

二、加画远山，补充完整山石峰峦的姿态造型，加画远处的松林。

三、烘染调整。

四、调整山石布局，补画必要的山石、远山，作细部刻画。

五、落款、钤印。

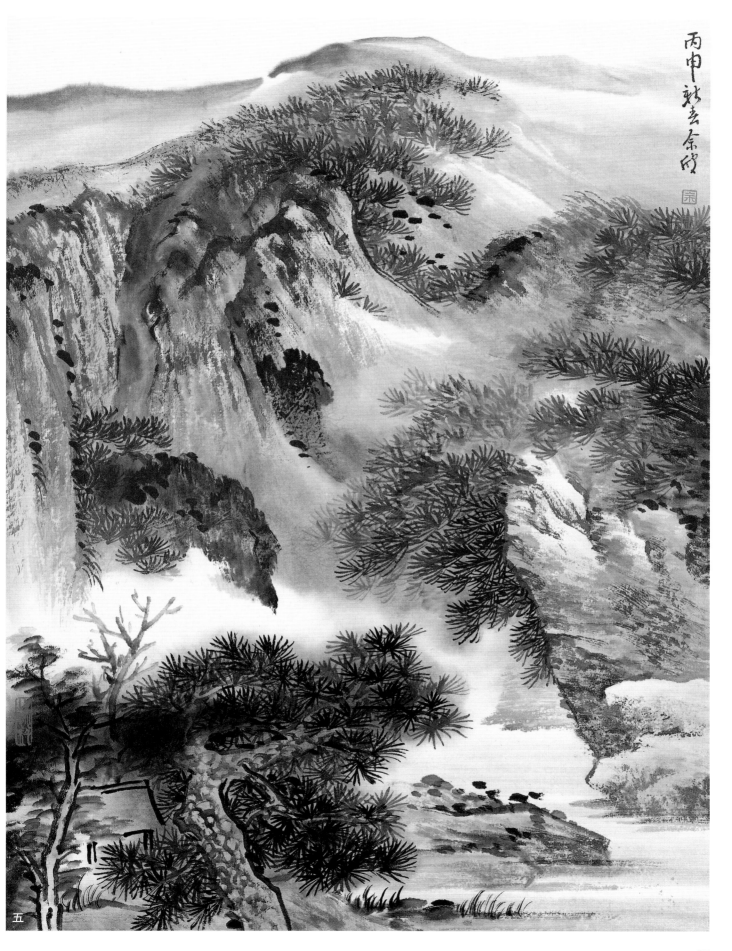

丙申新春余俗

五

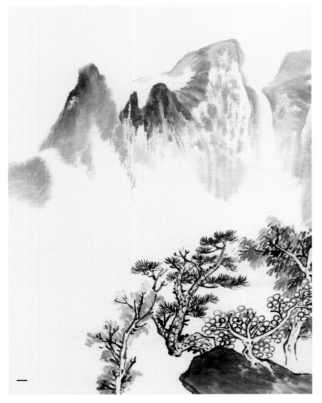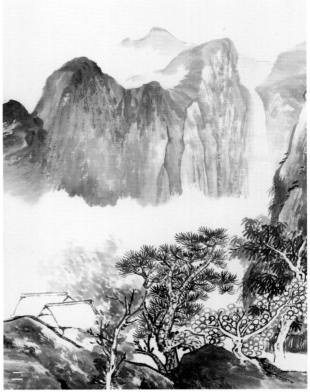

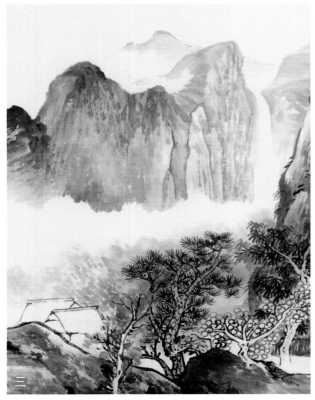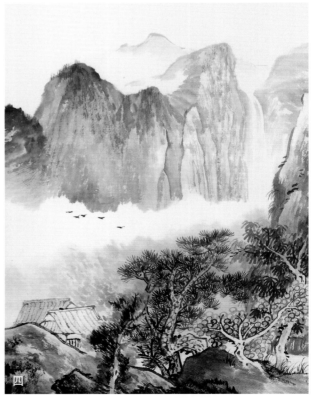

云泉飞瀑

一、此为高远类的图式，表现的是山高水长的意境，布局要强调这个意识。

二、补以山石茅屋、远树，烘染山体，留出横贯画面的云雾位置。

三、进一步烘染，加强整体效果。

四、补飞鸟，作细部刻画。

五、落款、钤印。

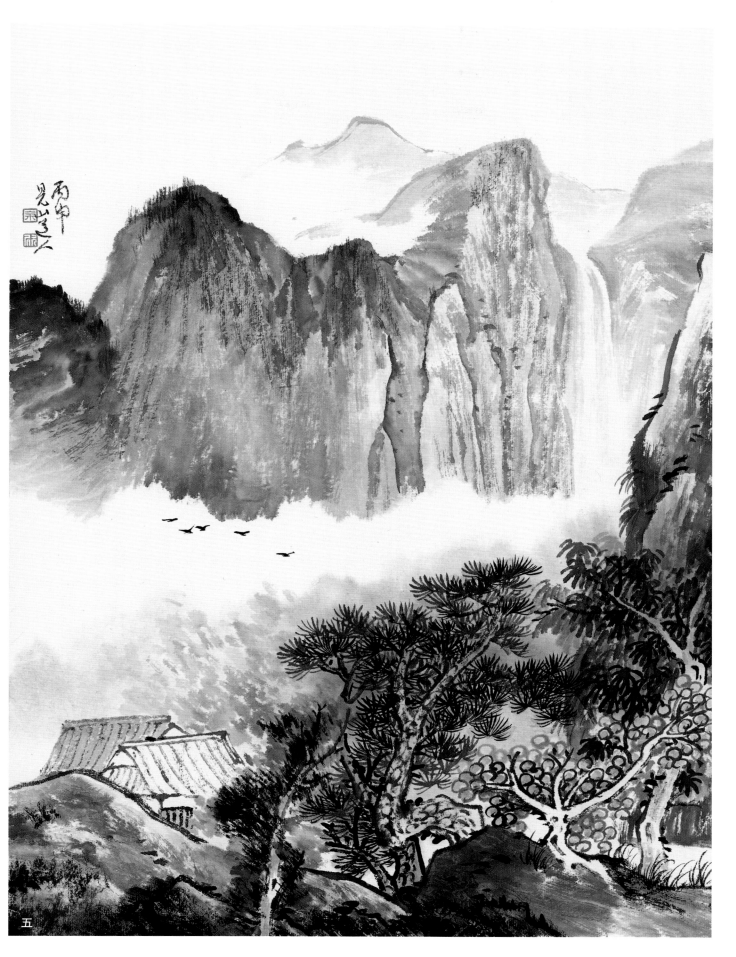

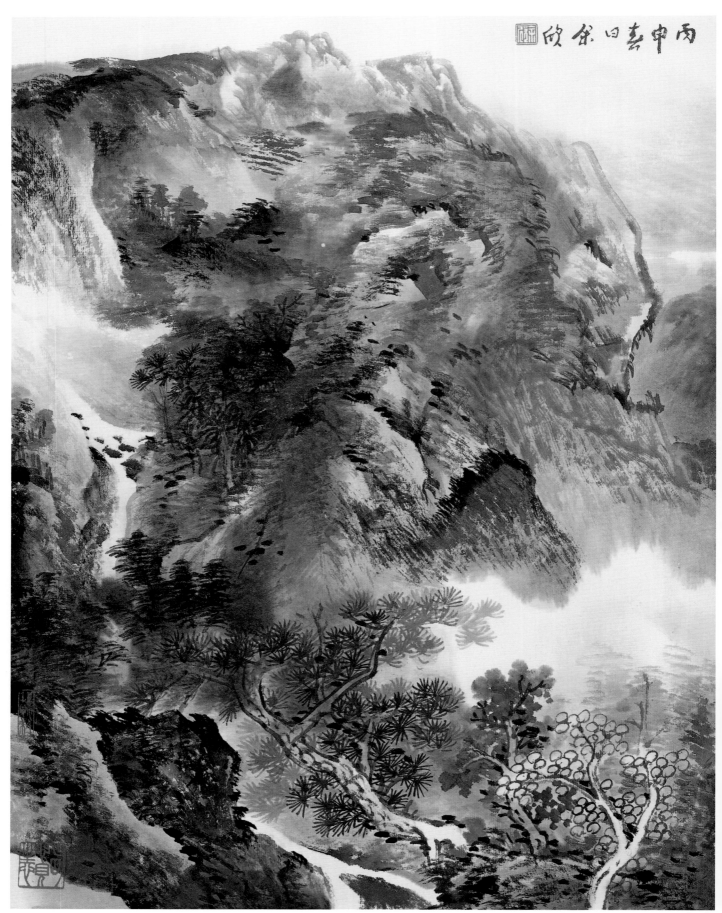

丙申春日写啟 [seal]

作品示范（一）

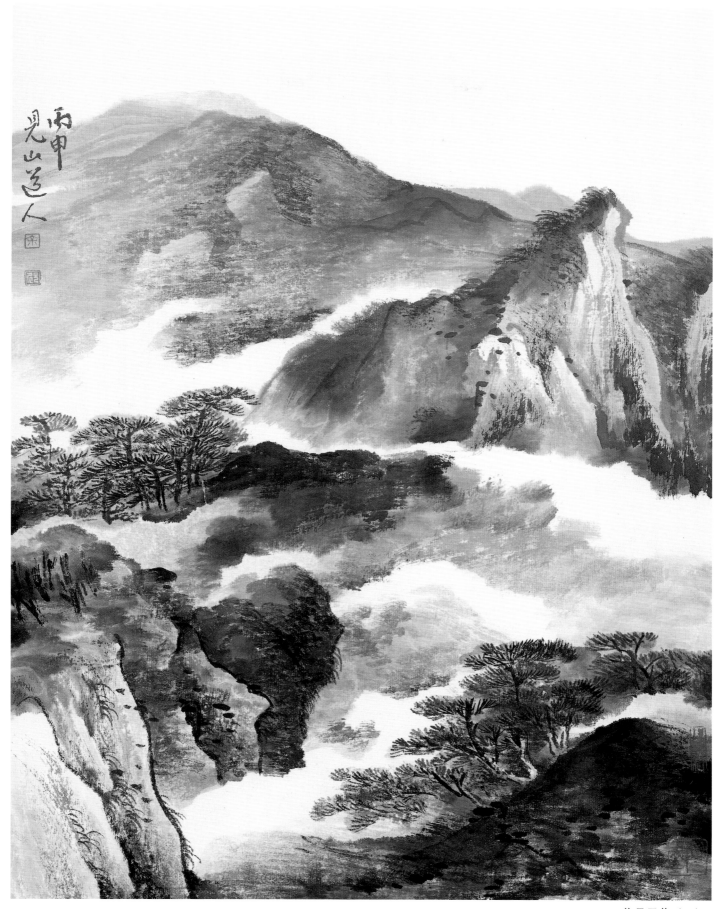

作品示范（二）

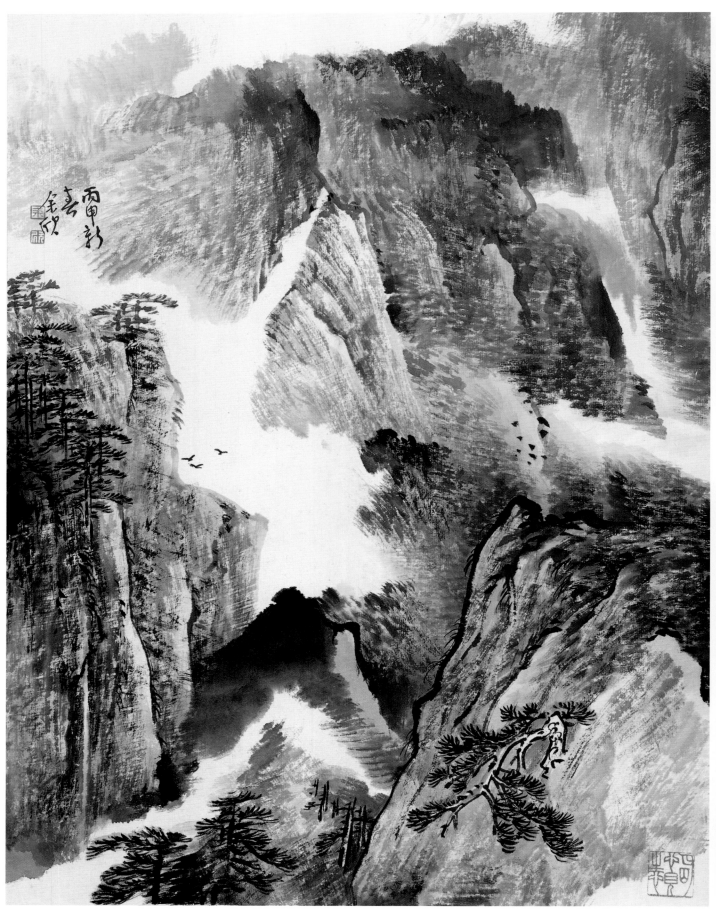

作品示范（三）

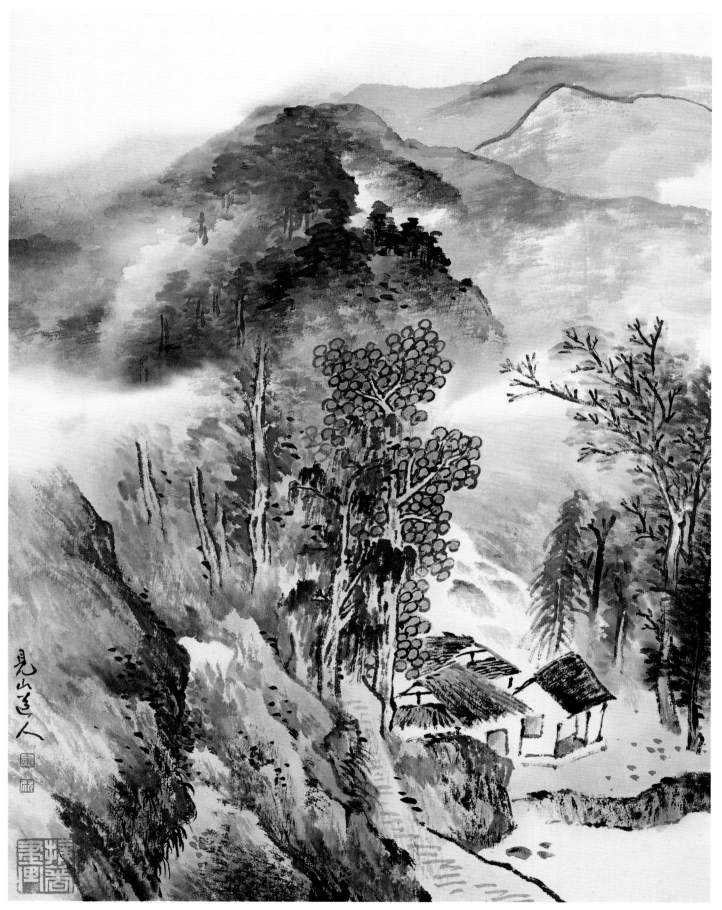

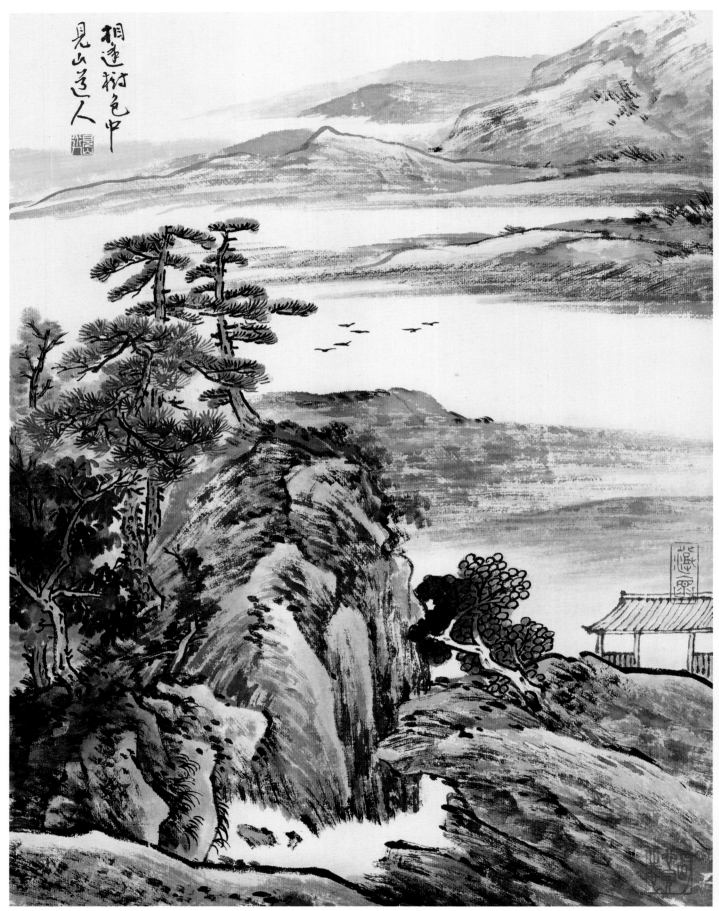

相逢树色中
见山芝迁人

作品示范（五）

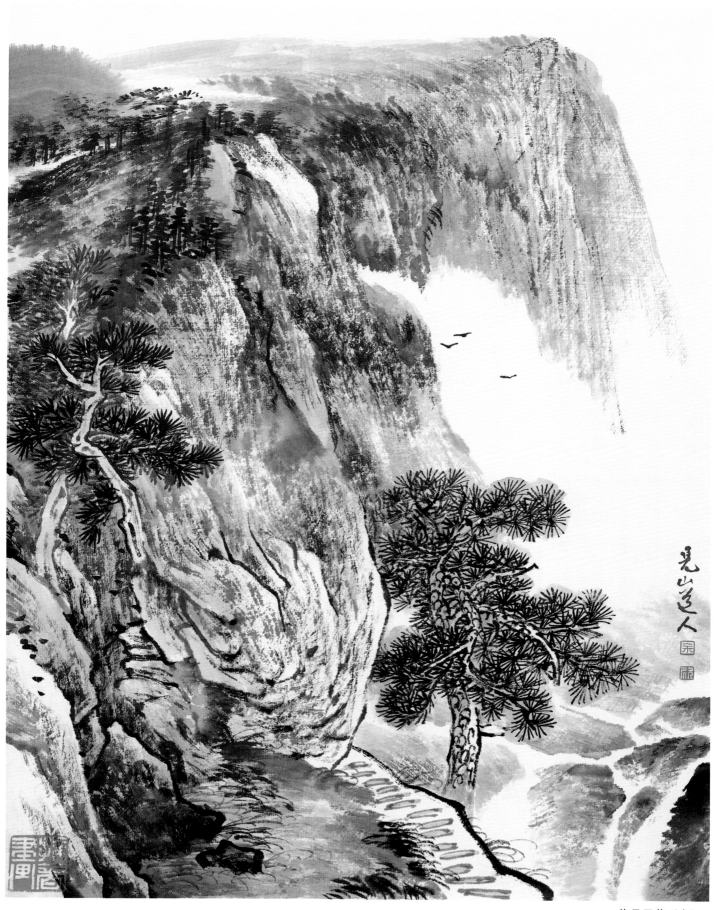

作品示范（六）

图书在版编目(CIP)数据

水墨山水/余欣著.－－上海:上海书画出版社,2016.8
(中国画入门)
ISBN 978-7-5479-1313-0

Ⅰ．①水… Ⅱ．①余… Ⅲ．①水墨画－山水画－国
画技法 Ⅳ．①J212.26

中国版本图书馆CIP数据核字(2016)第167793号

中国画入门·水墨山水

余欣 著

责任编辑	孙 扬
复 审	王 彬
封面设计	杨关麟
技术编辑	包赛明

出版发行	上海世纪出版集团 上海书画出版社
地址	上海市延安西路593号 200050
网址	www.ewen.co www.shshuhua.com
E-mail	shcpph@163.com
制版	上海文高文化发展有限公司
印刷	苏州工业园区美柯乐制版印务有限责任公司
经销	各地新华书店
开本	889×1194 1/16
印张	3
版次	2016年8月第1版 2018年11月第4次印刷
印数	9,401－11,700

书号	**ISBN 978-7-5479-1313-0**
定价	**22.00元**

若有印刷、装订质量问题,请与承印厂联系